中國碑帖名品

二編

[五]

曹真殘碑

上海書畫出版社

《中國碑帖名品》（二編）編委會

編委會主任

　王立翔

編委（按姓氏筆畫爲序）

　王立翔　田松青

　朱艷萍　張恒烟

　孫稼阜　馮磊

　馮彦芹

本册責任編輯

　馮磊

本册釋文注釋

　俞豐　陳鐵男

本册圖文審定

　田松青

前言

　　中華文明綿延五千餘年，文字實具第一功。從倉頡造字而雨粟鬼泣的傳說起，歷經華夏子民智慧聚集、薪火相傳，終使漢字生生不息，蔚爲壯觀。伴隨着漢字發展而成長的中國書法，基於漢字象形表意的特性，在一代又一代書寫者的努力之下，最終超越其實用意義，成爲一門世界上其他民族文字無法企及的純藝術，并成爲漢文化的重要元素之一。在中國知識階層看來，書法是中國人『澄懷味象』、寓哲理於詩性的藝術最高表現方式，她淨化、提升了人的精神品格，歷來被視爲『道』『器』合一。而事實上，中國書法確實包羅萬象，從孔孟釋道到各家學說，從宇宙自然到社會生活，中華文化的精粹，在其間都得到了種種反映，書法無愧爲中華文化的載體。書法又推動了漢字的發展，篆、隸、草、行、真五體的嬗變和成熟，源於無數書家前啓後，對漢字美的不懈追求，多樣的書家風格，則愈加顯示出漢字的無窮活力。那些最優秀的『知行合一』的書法家們是中華智慧的實踐者，他們匯成的這條書法之河印證了中華文化的發展。

　　因此，學習和探求書法藝術，實際上是瞭解中華文化最有效的一個途徑。歷史證明，漢字及其書法衝破了民族文化的隔閡和時空的限制，在世界文明的進程中發生了重要作用。我們堅信，在今後的文明進程中，這一獨特的藝術形式，仍將發揮出巨大的力量。然而，在當代這個社會經濟高速發展、不同文化劇烈碰撞的時期，書法也遭遇前所未有的挑戰，而漢字書寫的退化，或許是書法之道出現踟躕不前窘狀的重要原因，因此，有識之士深感傳統文化有『迷失』和『式微』之虞。書法藝術的健康發展，有賴於對中國文化、藝術真諦更深刻的體認，匯聚更多的力量做更多務實的工作，這是當今從事書法工作的專業人士責無旁貸的重任。

　　有鑒於此，上海書畫出版社以保存、還原最優秀的書法藝術作品爲目的，從系統觀照整個書法史藝術進程的視綫出發，於二〇一一年至二〇一五年间出版《中國碑帖名品》叢帖一百種，受到了廣大書法讀者的歡迎，成爲當代書法出版物的重要代表。爲了能夠更好地呈現中國書法的魅力，滿足讀者日益增長的需求，我們決定推出叢帖二編。二編將承續前編的編輯初衷，擴大名作的匯集數量，進一步提升品質，以利讀者品鑒到更多樣的歷代書法經典，獲得對中國書法史更爲豐富的認識，促進對這份寶貴遺産更深入的開掘和研究。

上海書畫出版社

簡 介

《曹真殘碑》，三國時曹魏碑碑刻。清道光二十三年（一八四三）出土於陝西西安南門外，出土時碑即爲殘碑，當爲全碑中段。碑石殘高八十二厘米，寬一百二十二厘米。碑陽隸書二十行，碑陰隸書三十行，側面陰刻龍紋。據朱緒曾《開有益齋金石文字記》云，最先爲此碑定名者爲徐松。曹真（？—二三〇），字子丹，沛國譙縣（今安徽省亳州市）人。幼年喪父，被曹操收養，後成爲著名將領。曹丕病重時，受遺詔成爲輔政大臣之一。魏明帝曹叡即位後，拜大將軍，進封邵陵侯，後遷大司馬。太和五年（二三一）三月病逝，謚號爲元，配享魏太祖（曹操）廟庭。《三國志》有傳。此碑當立於魏太和五年，殘碑中無撰書人姓名。殘碑初出土時，碑陽第八行『蜀』字下『賊』字，第十一行『賊』字上『蜀』字，均被鑿去。面世不久，碑陽第五行『妖道公』、第八行『蜀賊諸葛亮稱兵上邽公拜』、第九行『賊』字、第十一行『屠蜀賊』及『屠』字上『然』字下半均被鑿去。然初拓本八行『邽』字未損。原石清光緒時歸端方，後歸周進，今存故宮博物院。此碑爲曹魏時期爲數不多的隸書石刻，雖爲殘碑，却宛如新刻。書法勁峭嚴謹、疏密有度。上承東漢遺韻，下啓晉代書風。

本次選用之本爲朵雲軒所藏清道光時拓本，曾爲蔡鼎昌、龐元澄、陳運彰等遞藏，册中有陳運彰多次題跋。『邽』字已損，『邽』字未損。均爲首次原色全本影印。整幅拓本爲私人所藏道光出土時初拓本，『諸葛亮』等字尚完好。

騎長之後陳氏育齊國當恩王時宋幷典

使持節間豫侍子以親仁爲己仕以忠典蓋

光胡軾不誑之妖於道徵張羅羈州陌撫坑網

轜節諸賦如骸故是張拜軍宰張進少長者

蜀於立化斬兵已郎顯拜大將軍撫

援約家陸議嘉造意顯郎忠義德典授

霜如俗柔典合姓特戴艶印陽香教

績家何育誼靈霆於未然香賦珠於崃

夬峻卹一記登霆我末匠所賦賻載於

莫悼擢桂遷命恋而府宋死備

登周華令趙寶大哀酸恋甫宋死人

龡輔俄謙寶大尉揉賻贈宪載敬

陜東石嚴嚴贈武之遵寬

萬岐沒作祠雖禮州

載同漢

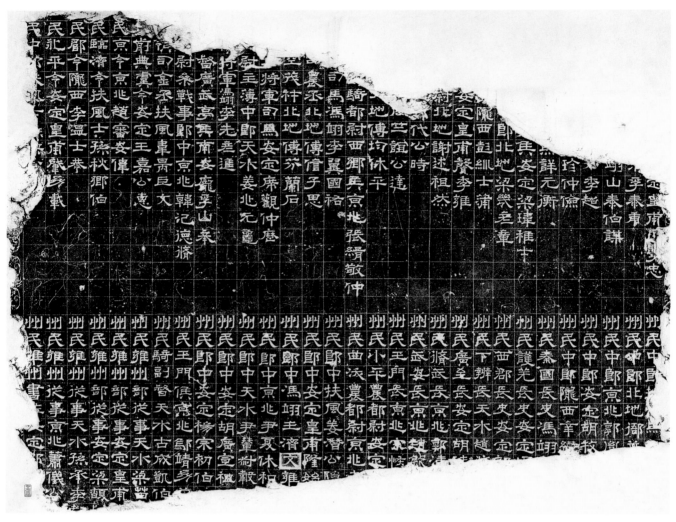

【碑陰】

魏鎮西大將軍軝真殘碑

舊拓精本

丁丑季夏

魏鎮西大將軍曹真碑

錢塘蔡氏舊藏本

蔡氏家藏碑本泰半歸張研孫室亥李妣畫敗出吾友
沈敦授又韓收得魏十種皆漢魏六朝碑刷冊有蔡
氏手書題識亦無甚精品 壬辰八月晦日記彰

蔡鼎昌字公重淛江錢塘人諸生工書善畫妙金石文
字著金石存略四卷鉤摹枻精

褚禮堂金石學錄續補拾遺卷二 壬辰九月初二孜蒙父書

莫郘亭金石筆識夏承碑跋云漢碑至夏承上引篆籀下通隸

楷書宓精能至斯極矣魏曹真一石乃遙与助其波瀾雄厚少遜而

後來新墊籀美隸楷名家始未有不滋出者此論極精嘗謂學漢

人書當從曹魏入手方能契合引而伸之不遽齊陏縣楷之則一以晉三笑

庚寅七月廿三日湏曼邨閣書　運彰

當塗碑刻傳世有數木如漢石之富然體兼眾妙固宜軼東京而冒之

亦如五言詩至孟德父子斯臻其極也所見豐碑鉅碣有若上尊號受禪

表范臣卿碑所謂折刀頭者盖是當時正體元明兩代人學之不垂遽成

需而曹真王基諸殘碑迺媚婉麗正始石經之端莊朴摭晉代之

縣書六朝之楷邅皆其嗣音書法之大關捩當屬此時矣同日又書

夏堂日記宷定蔡子鼎金石存略世卷子鼎嘗

蓄碑拓甚別甚精靈幡之論一埽而空陳

義甚正于魏受禪上尊號曹真王基名

碑多敓脫聲雜品隨書勢而眼照古人

絕不隨人作計爭為老友難歎其枝聲

長語稍正譌共當敘而傳之此本首有蔡

子鼎一印盖其所藏也金石存略書未見以

夏堂所記亦可知其梗概矣

十月廿二日運彰

此刻證之魏志本傳大畧相同玩其詞意是雍州郡人頌德而立非

墓石也碑出土即爲土人劖去一賊字一蜀字後笄諸葛亮稱兵上邽

及前後夏劖去十數字旦見人心不死至二千餘載猶尒曾瞞真無

處生活矣是本爲初出時所拓故除二字外餘字皆存絀墨精到筆

意尚受禪如出一手方正雄健亦復時露霸氣此殆時代爲之無魁

龍兔强也　光緒三年丁丑荷鶚生日潛廬主人跋

碑含字尤完好此本犬貓余所藏新拓有之

碑陰無甚殘泐新拓較舊本不過略損筆畫及半字一二霅耳　己巳九月初四夕　運彰

昨見一本字小鑒搨摹刻也記之以廣異聞　九月十六日

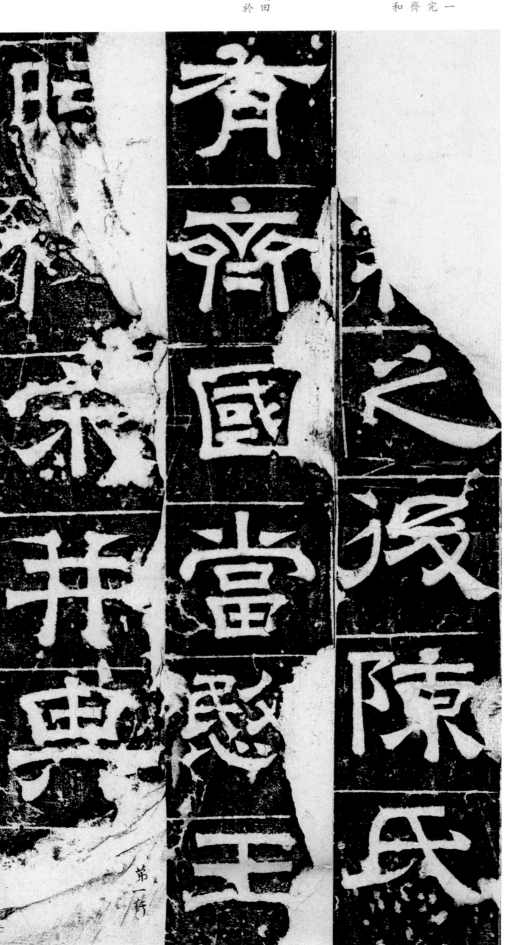

第一行

陳氏有齊國：指『田陳篡齊』一事。春秋時期，陳國滅，公子完逃至齊國，改姓田。經八世至齊康公十九年（前三八六），田和自立國君，史稱『田齊』。

愍王：齊愍王田地，戰國時期田齊第六任國君，齊宣王之子，於前二八六年，攻滅吞并宋國。

【碑陽】……□之後，陳氏／有齊國，當愍王／時，伐宋，并其……／

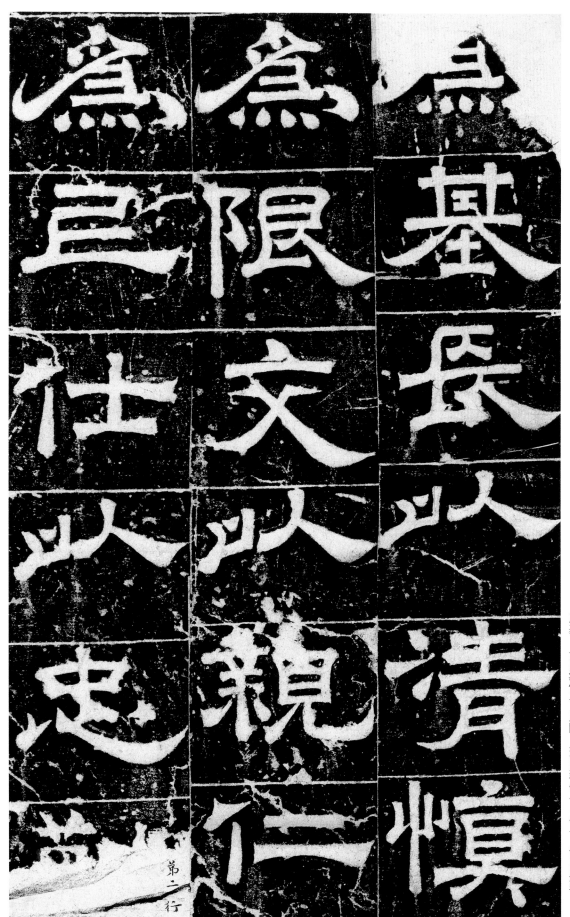

……爲基，長以清慎／爲限，交以親仁／爲上，仕以忠勤……／

侍坐公子，將穌同生：史載曹真
之父曹邵為救曹操而死，曹操
收養曹真，視如已出，出入皆與
曹丕等其他公子無別。《三國
志‧諸夏侯曹傳》：「曹真字子
丹，太祖族子也。太祖起兵，真
父邵募徒衆，為州郡所殺。太祖
哀真少孤，收養與諸子同，使與
文帝共止。」

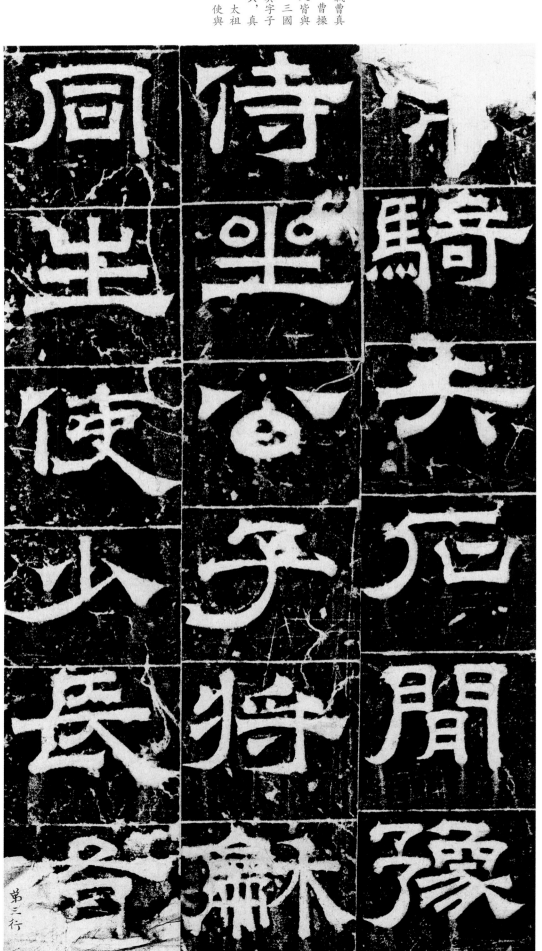

……□騎，失石間豫。／侍坐公子，將穌／同生，使少長有……／

第三行

……□公使持節、鎮／西將軍，遂牧我／州。張掖張進……／

使持節、鎮西將軍：《三國志·諸夏侯曹傳》：『文帝即位，拜曹真爲鎮西將軍，假節都督雍、涼州諸軍事，錄前功，進封東鄉侯。』

牧：擔任地方長官，治理域內。

我州：即雍州、涼州。雍州在今陝西西部一帶，西接蜀漢，可謂要塞。涼州爲羌、氐等少數民族勢力範圍，其態度經常搖擺不定，頻有叛亂，亦爲魏蜀必爭之地。

張進：據《三國志·諸夏侯曹傳》載，黃初元年五月，張進等人叛亂於酒泉，自稱太守，曹真派遣費曜討伐，張進兵敗被殺。

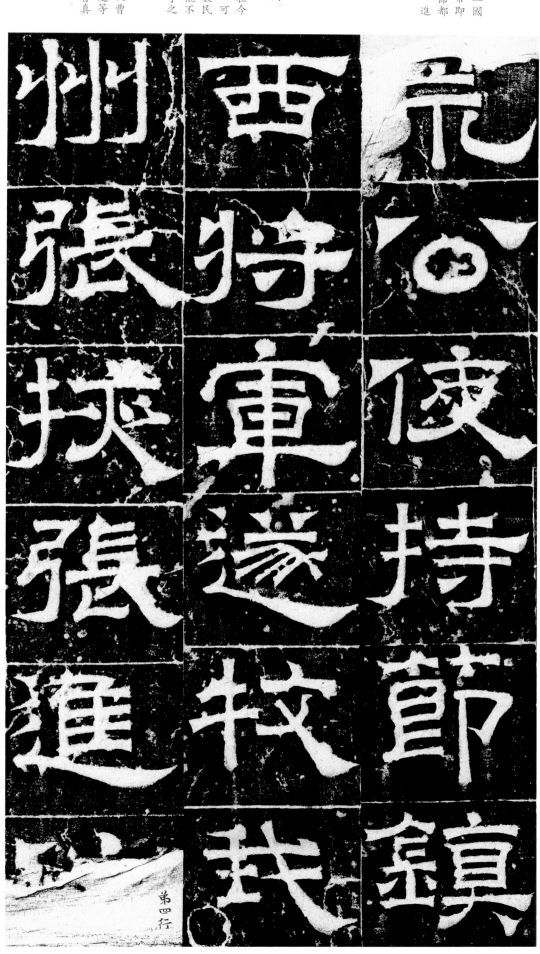

第四行

〇一一

妖道：指魏黃初二年，西北少數民族盧水胡首領伊健妓妾、治元多策動叛亂。《三國志·劉司馬梁張溫賈傳》：「涼州盧水胡伊健妓妾、治元多等反，河西大擾。」

公張羅設穽，陷之坑网：指張既平盧水胡叛亂一事。據《資治通鑒·魏紀》載，黃初二年，張既請命討胡，遣護軍夏侯儒、將軍費曜等繼其後。其始，兵寡道險，張既先用聲東擊西之法進占武威，與費曜軍會合，後派人挑戰，佯敗退却，誘敵深入而擊滅叛軍。費曜爲曹真部屬，故碑文如此書寫。

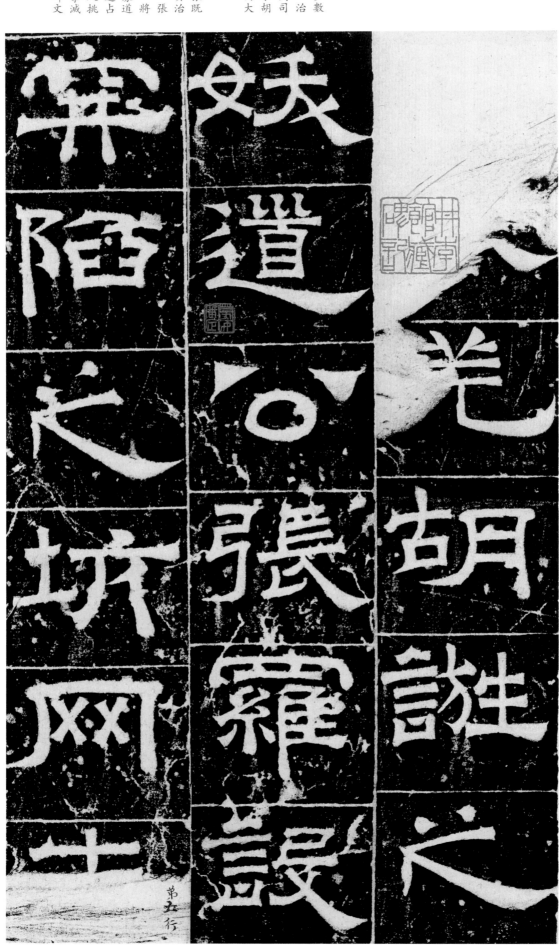

第五行

……□羌胡，誑之／妖道。公張羅設／穽，陷之坑网中。□……

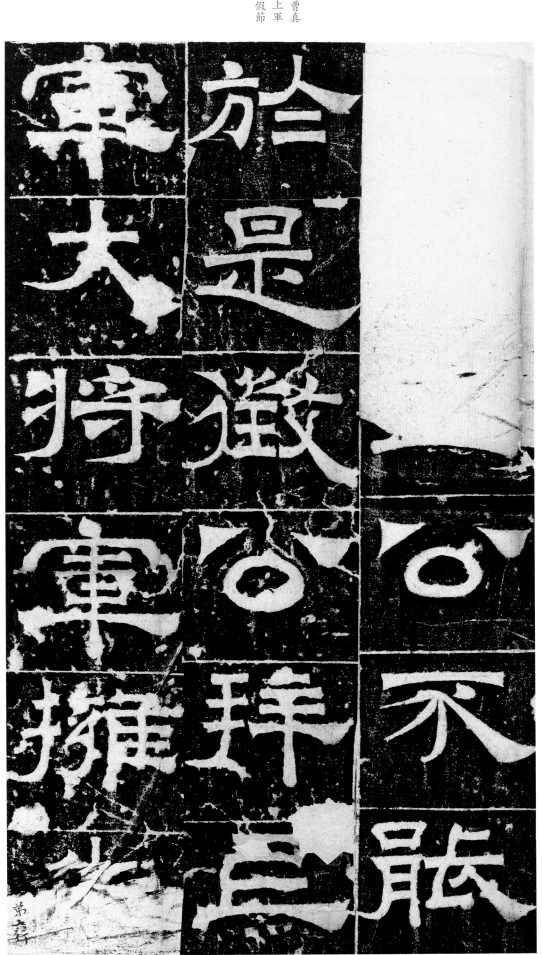

拜上軍大將軍：黃初三年，曹真奉調返京，文帝「以真爲上軍大將軍，都督中外諸軍事，假節鉞」。

……□公不能。／於是徵公，拜上／軍大將軍，擁□……／

節鉞：即「節鉞」，古代授予將帥符節與斧鉞，是一種代表加重權力的儀式。

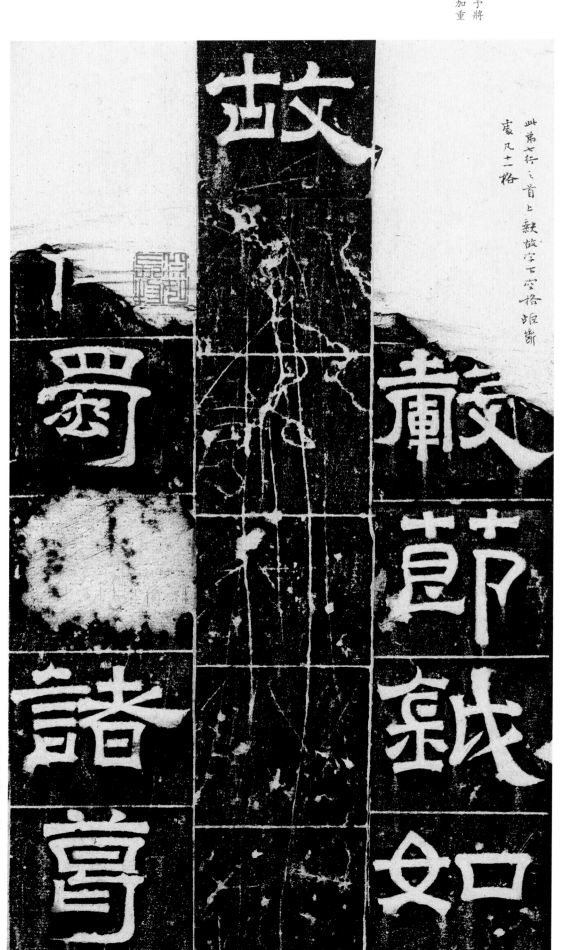

此第七行之首上蝕故字下空格距斷處凡十二格

……轂，節鉞如 ／ 故。 ／ ……□蜀賊諸葛

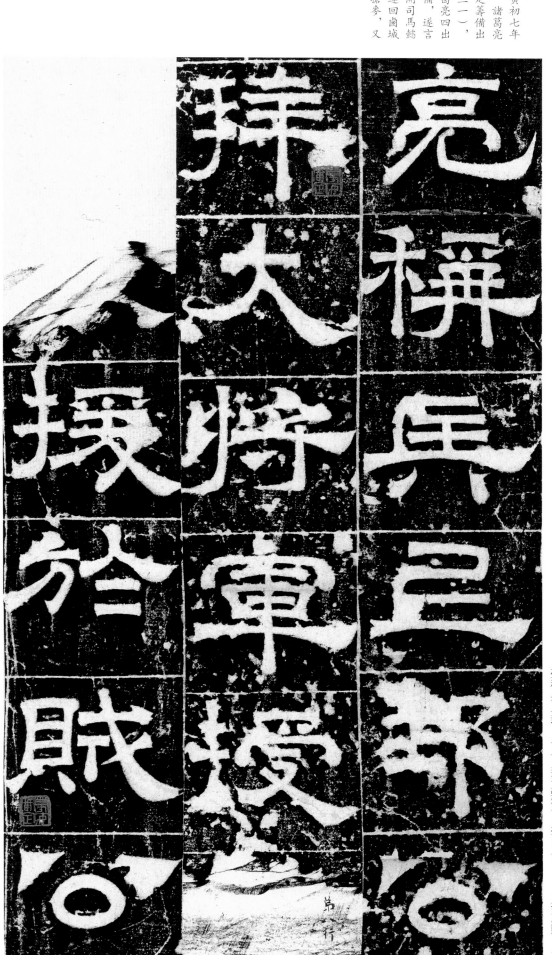

蜀賊諸葛亮稱兵上邽：黃初七年（二二六），曹丕病逝，諸葛亮趁魏政權過渡未穩，決定籌備出師北伐。太和五年（二三一），經歷三次北伐未果，諸葛亮四出祁山，卻見魏兵早有防備，遂言『重地則掠』，用計避開司馬懿并搶割了上邽的新麥，運回鹵城晾曬。司馬懿派軍前來搶麥，又被擊退。

亮稱兵上邽，公／拜大將軍，授□／……□援於賊。公／

斬其造意，顯有忠義：據《三國志・諸葛亮傳》載：諸葛亮一出祁山北伐時，南安、天水、安定三郡皆叛魏投蜀。曹真遣張郃大敗馬謖，并行軍至月支城，安定人楊條等與衆言「大將軍自來，吾願早降耳」，便自縛出城投降，三郡遂平。諸葛亮退兵後，曹真認定其必定再攻陳倉，便遣將防備。越明年，諸葛亮久攻不下，果被言中，致使諸葛亮久攻不下，再次受挫。

立化柔嘉：指在曹真任內，當地民風和睦佳善，衆心順服安定。

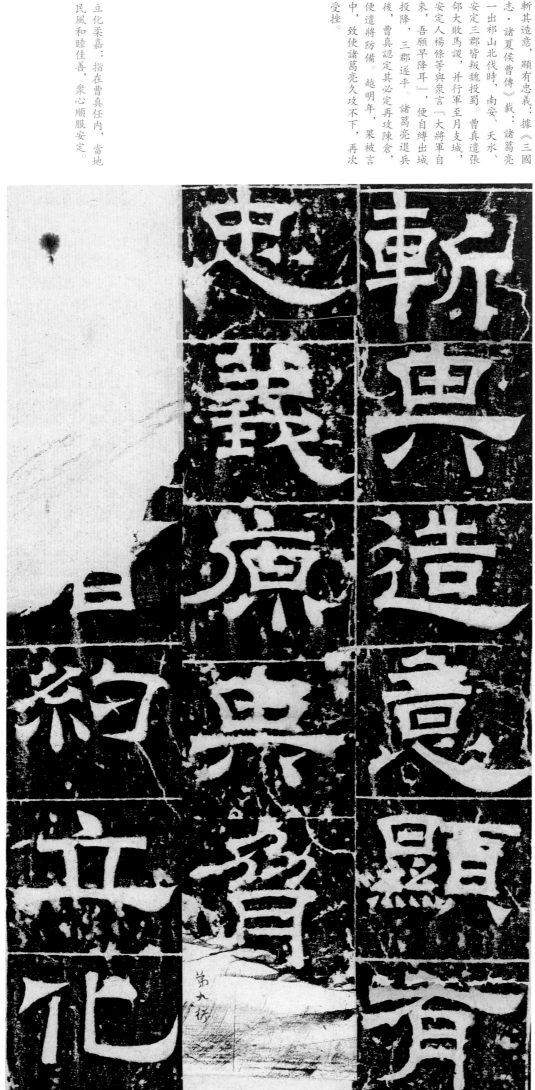

斬其造意，顯有 / 忠義，原其脅□ / ……□約，立化 /

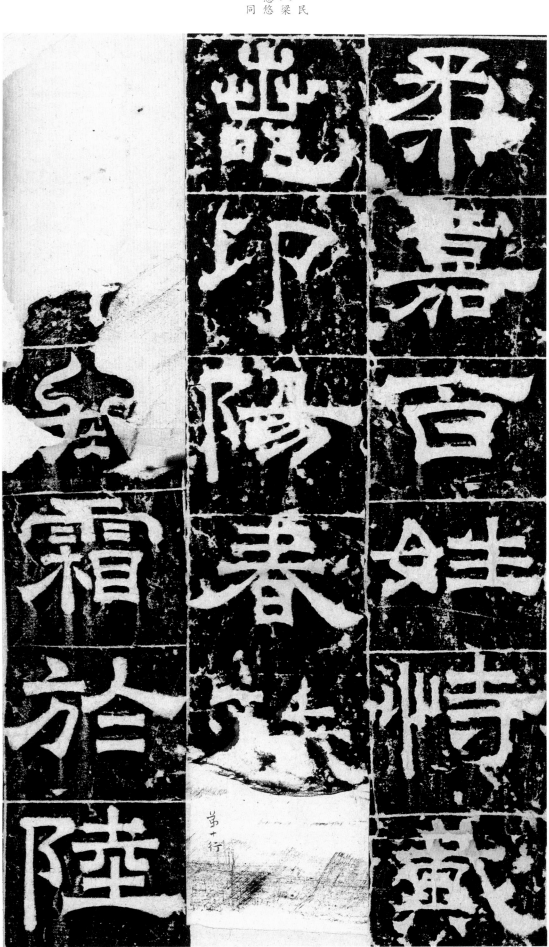

恃戴：仰仗愛戴。

若印陽春：比喻德政施行後，民
衆如沐春光。南朝梁沈約《梁
鼓吹曲·昏主恣淫慝》：「悠悠
億萬姓，於此覩陽春。」印，同
「仰」。

柔嘉，百姓恃戴，／若印陽春□□／……□冬霜於陸／

陸議、朱然：黃初三年九月，魏文帝因吳拒絕『遣子入侍』，執意興兵伐吳。魏軍兵分三路，分別由曹休、曹仁、曹真統領。曹真一路於黃初四年春使張郃擊敗吳將孫盛，與夏侯尚圍吳將朱然於江陵，曹真用土山、隧道、雲梯、箭雨等計攻城，長達六月，東吳統帥陸遜遣將來救，亦敗。後因瘟疫退兵。陸遜，原名陸議。

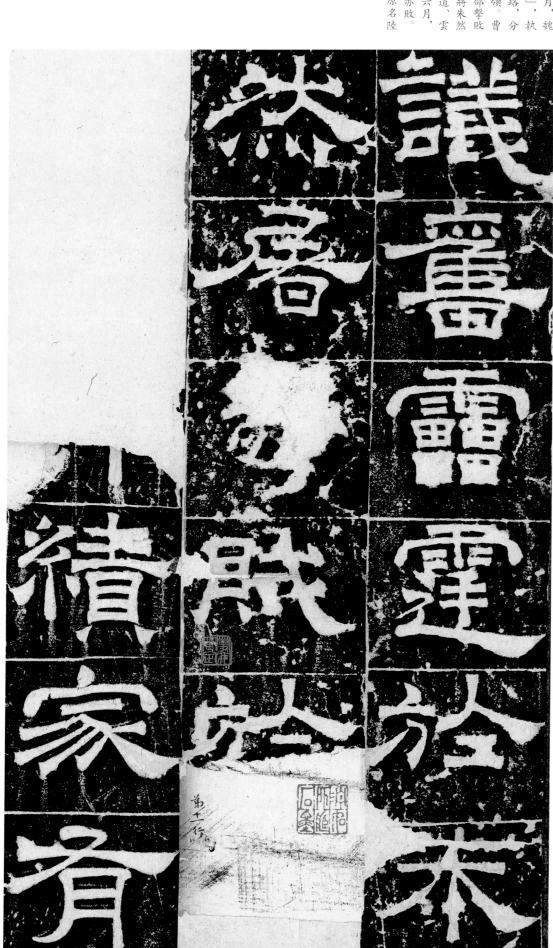

議奮雷霆於朱然賊於

績家肴

議，奮雷霆於朱／然。屠亮賊於口／……行績，家有／

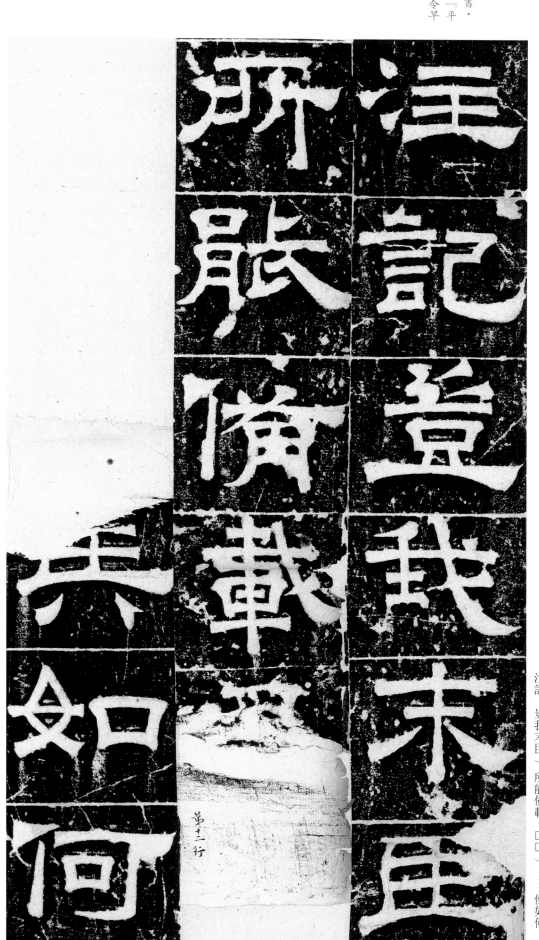

第十一行

注記……記載……記録。《後漢書·
皇后紀上·和熹鄧皇后》：「平
望侯劉毅以太后多德政，欲令早
有注記。」

注記，豈我末臣／所能備載？□□／……侯如何，／

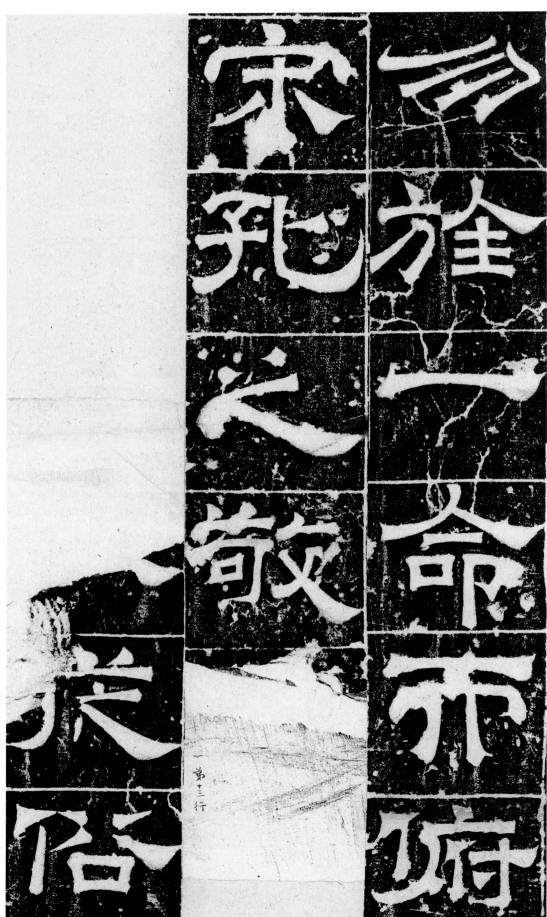

勿旌一命，而俯／宋孔之敬。□□／……□從俗。／

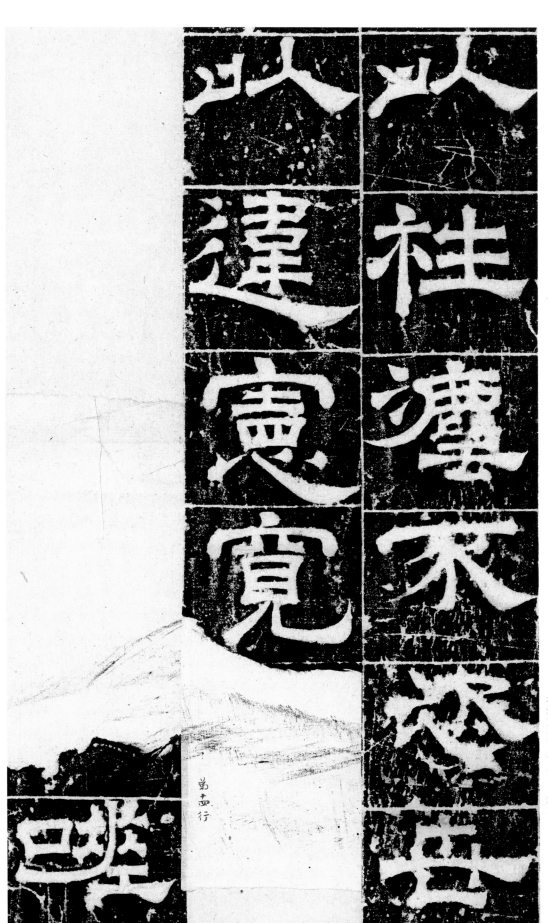

以袿灋不恣，世／以違憲。寬□□／……□嗟／

賻賵：賵送財物以助人办理喪葬事宜。賻，用財物酬謝。賵，贈予死者隨葬財物。

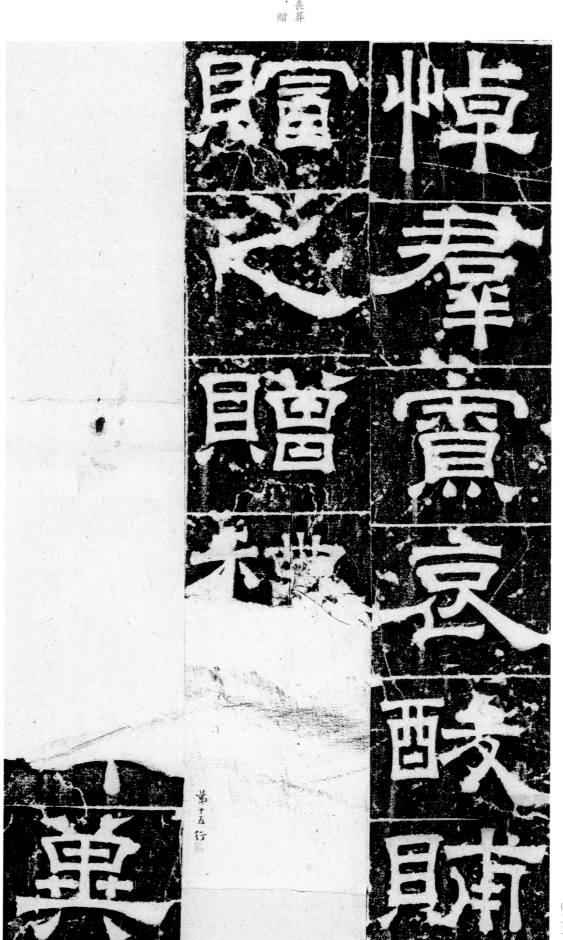

第十五行

悼，群寮哀酸。賻／賵之贈，禮□□／……□冀／

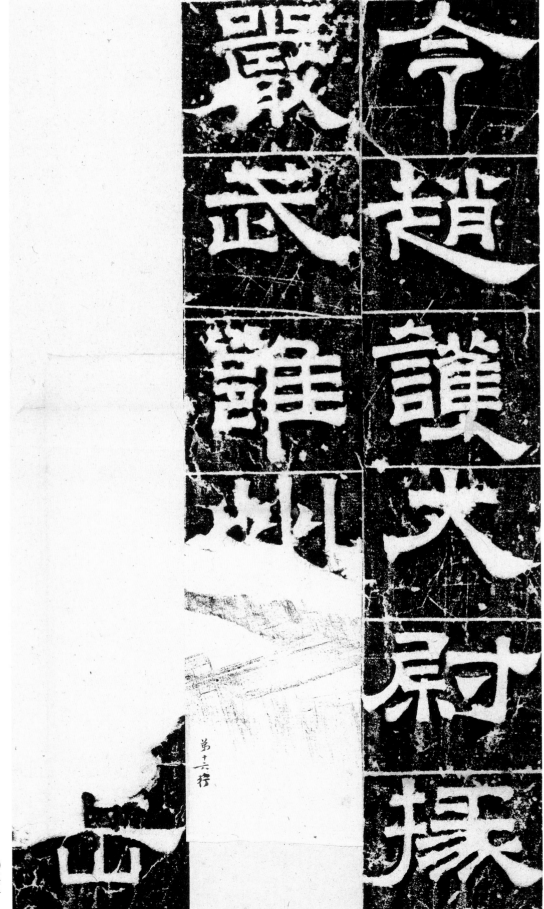

令趙護、大尉掾 / 嚴武，離州□□ / ……岳，

第十六行

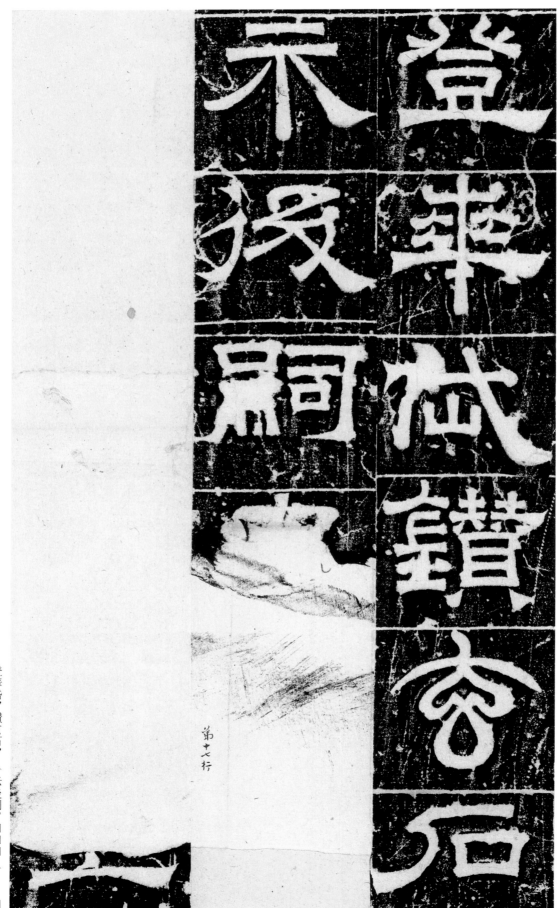

登華岳，鑽玄石，

示後嗣。□□□／……□／

第十七行

〇二四

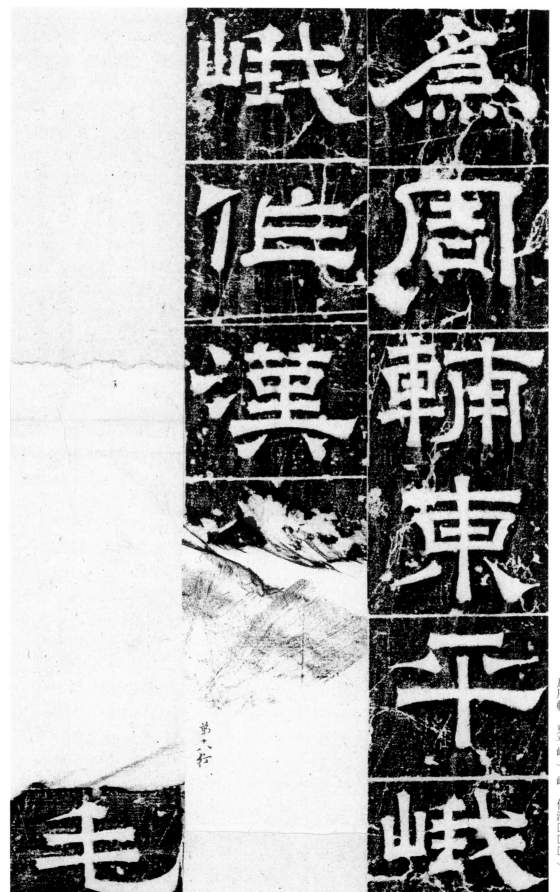

第十六行

為周輔，東平峨／峨，作漢□□□／……毛／

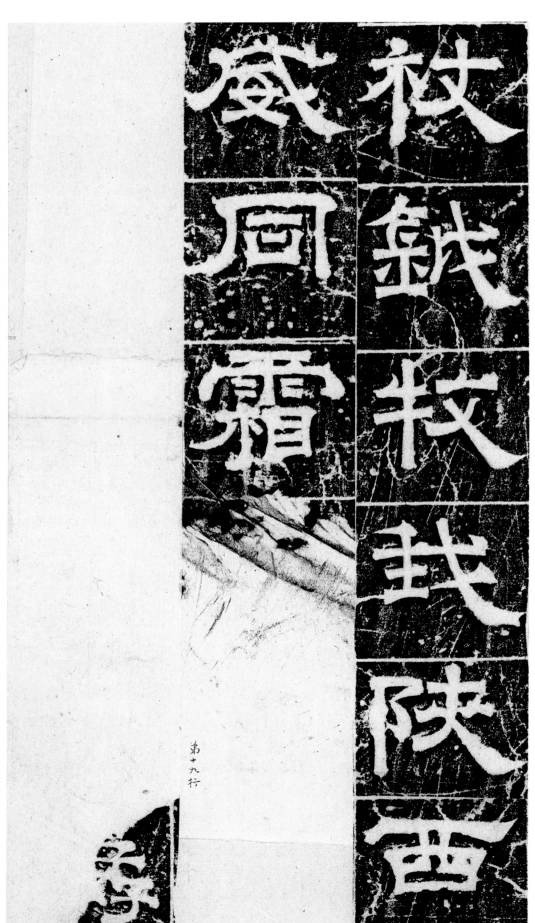

杕鋨，牧我陝西。／威同霜□□□／……□／

第十九行

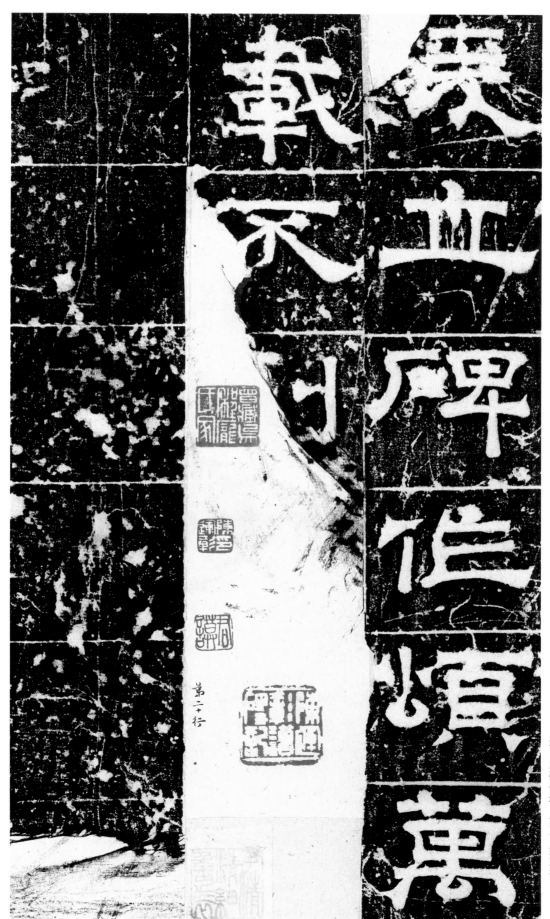

爰。立碑作頌，萬／載不刊。……／

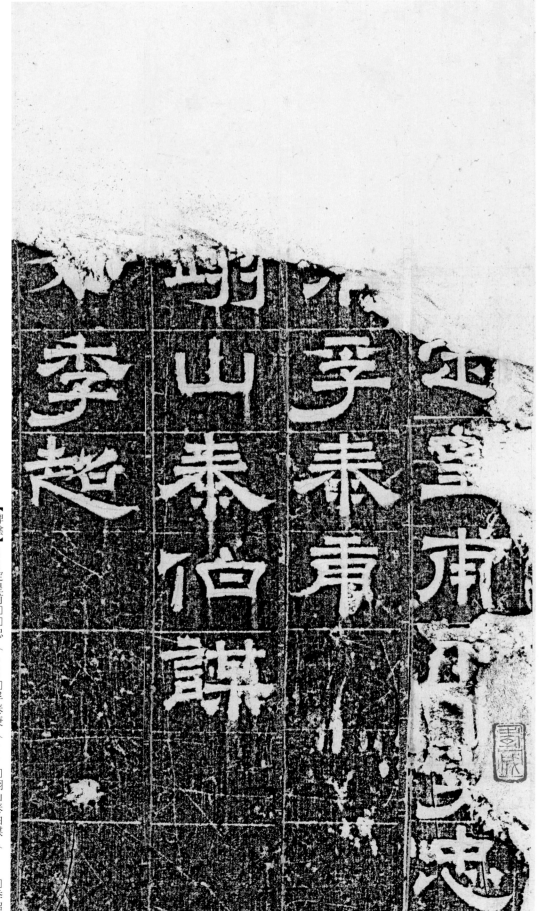

【碑陰】……定皇甫□□忠 / ……□孚泰庚 / ……□翊山泰伯謀 / ……□季超

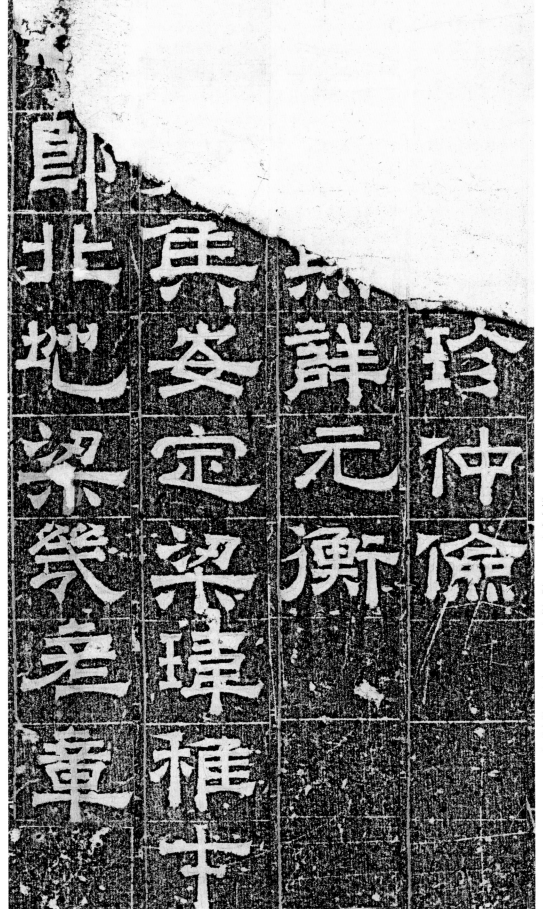

……珍仲儉／……囗詳元衡／……囗候安定梁瑋稚才／……囗囗郎北地梁幾彦章／

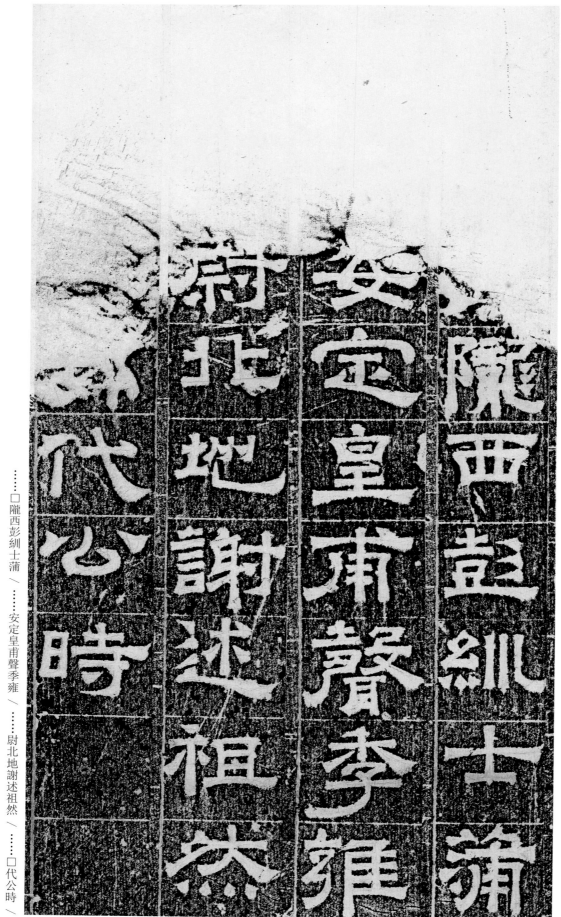

隴西彭絀士蒲

安定皇甫聲季雍

尉北地謝述祖然

……□隴西彭絀士蒲 ╱ ……安定皇甫聲季雍 ╱ ……尉北地謝述祖然 ╱ ……□代公時 ╱

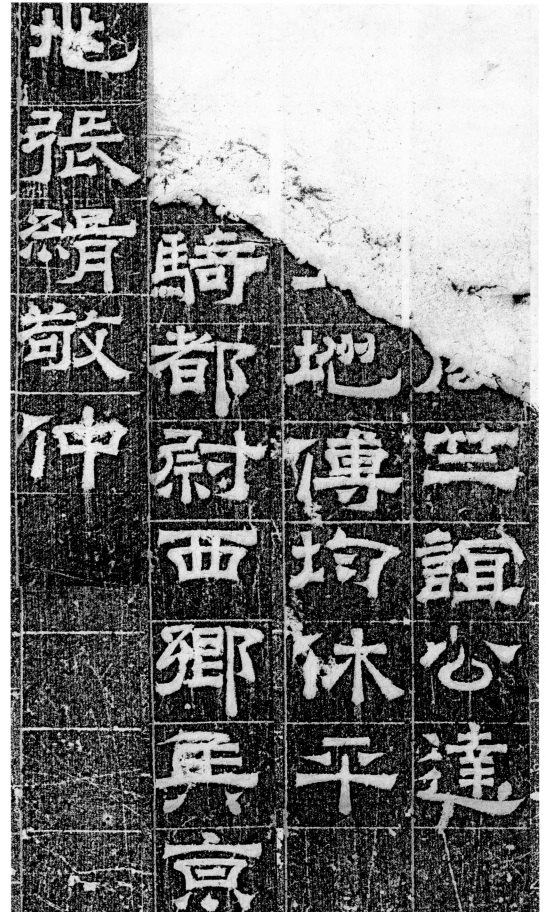

……司馬馮翊李翼國祐　／　……司農丞北地傅信子思　／　……空茂材北地傅芬蘭石　／　……將軍司馬安定席觀　／

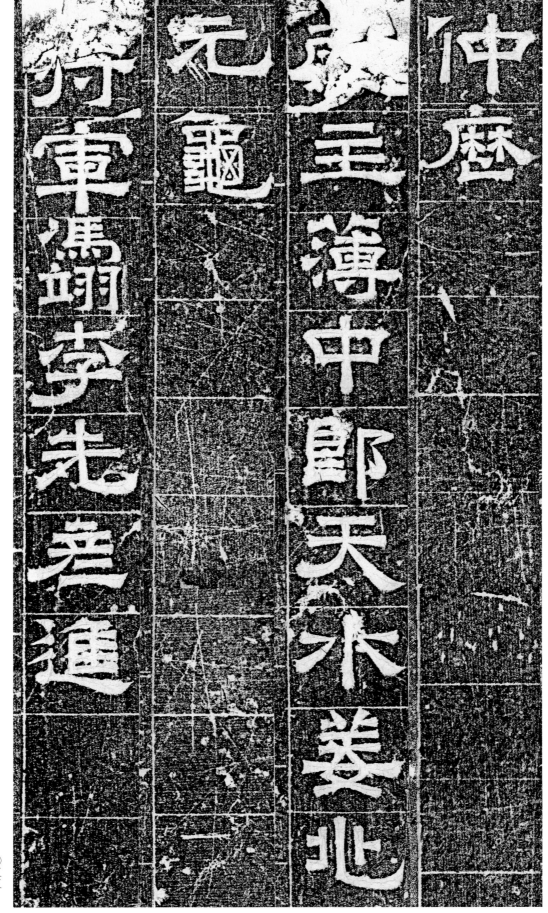

仲歷 / ……□主簿中郎天水姜兆 / 元龜 / ……將軍馮翊李先彥進 /

一

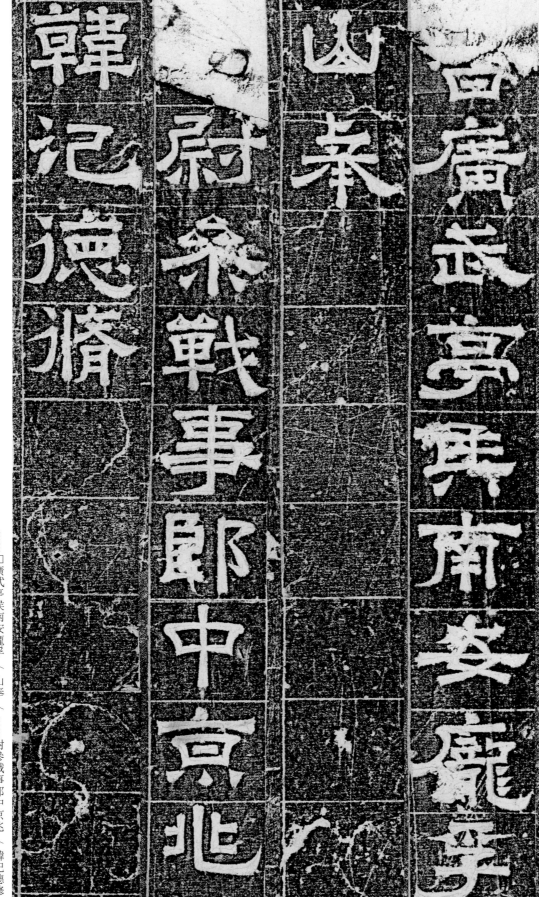

……□廣武亭侯南安龐孚 ／ 山奉 ／ ……尉參戰事郎中京兆 ／ 韓汜德修 ／

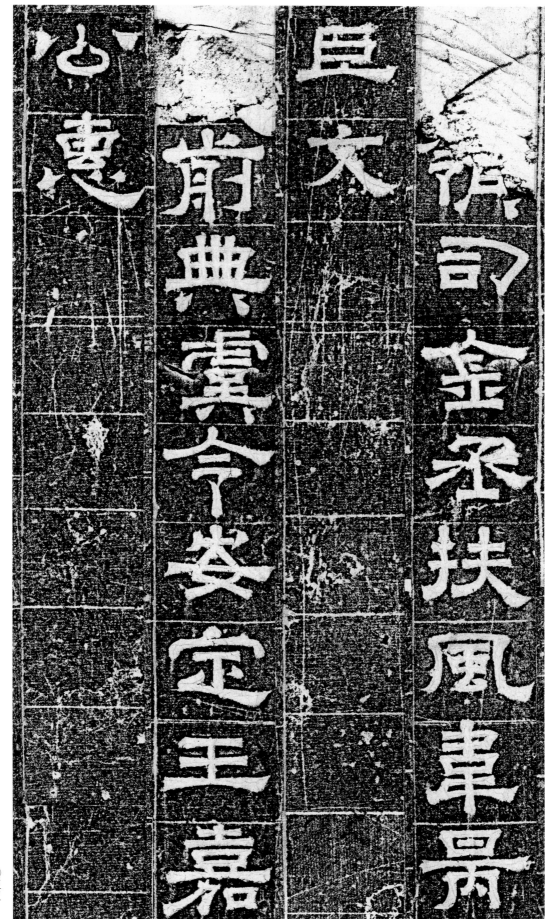

……領司金丞扶風韋昺 ／ 巨文 ／ ……前典虞令安定王嘉 ／ 公惠 ／

……民京令京兆趙審安偉 ╱ ……民臨濟令扶風士孫秋 ╱ 鄉伯 ╱ ……民郿令隴西李溫士恭 ╱

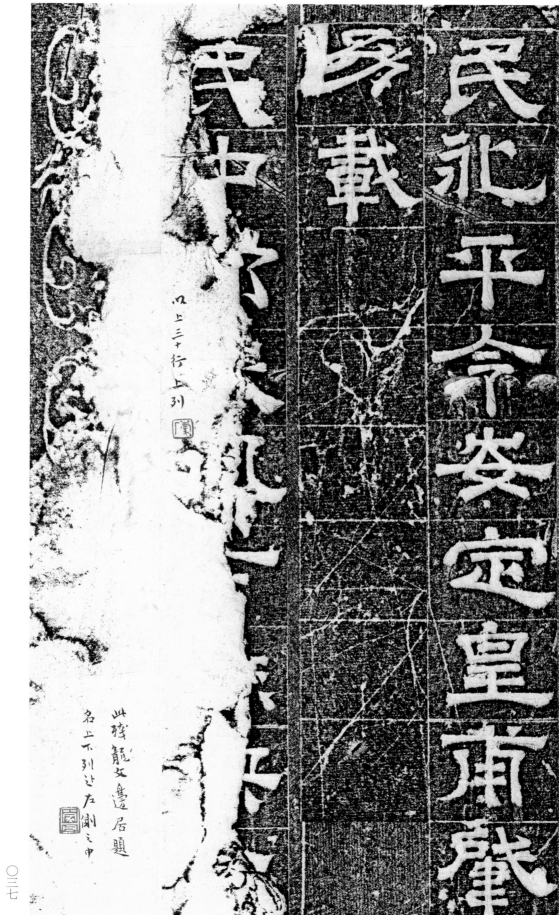

……民永平令安定皇甫肇 / 幼载 / ……民中□□□□□□ /

〇三七

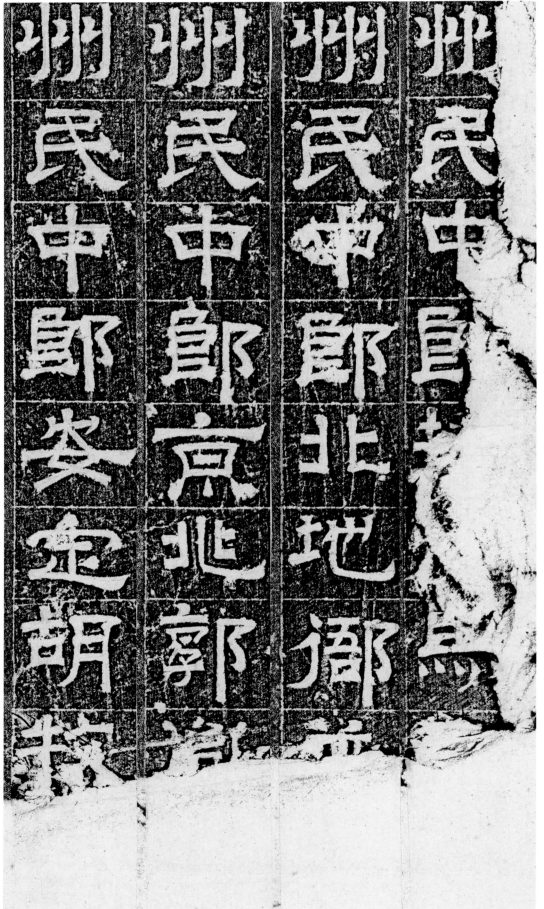

州民中郎□□馬…… / 州民中郎北地衙□…… / 州民中郎京兆郭□…… / 州民中郎安定胡牧……

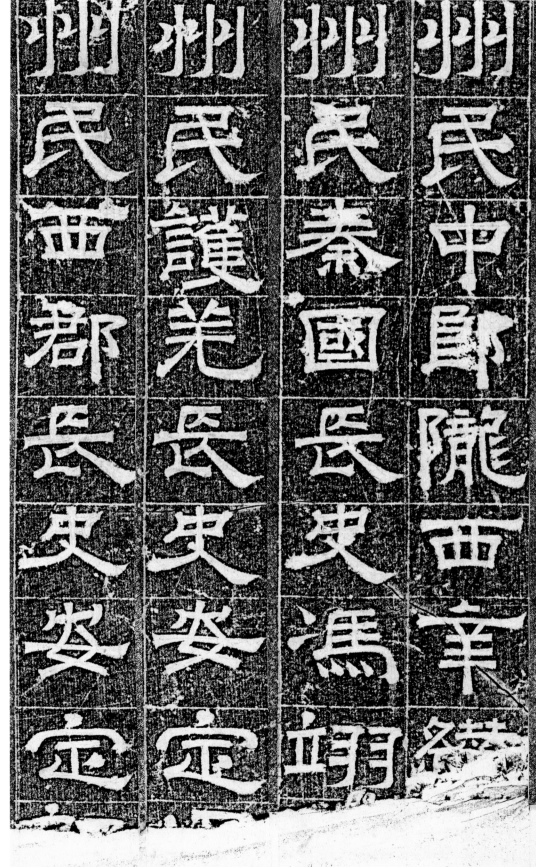

州民中郎隴西辛□……／州民秦國長史馮翊……／州民護羌長史安定□……／州民西郡長史安定□……／

州民下辨長天水趙
州民廣至長安定胡
州民脩武長京兆郭
州民武安長京兆趙

州民玉門長京兆宋恢……／州民小平農都尉安定……／州民曲沃農都尉京兆／口……／

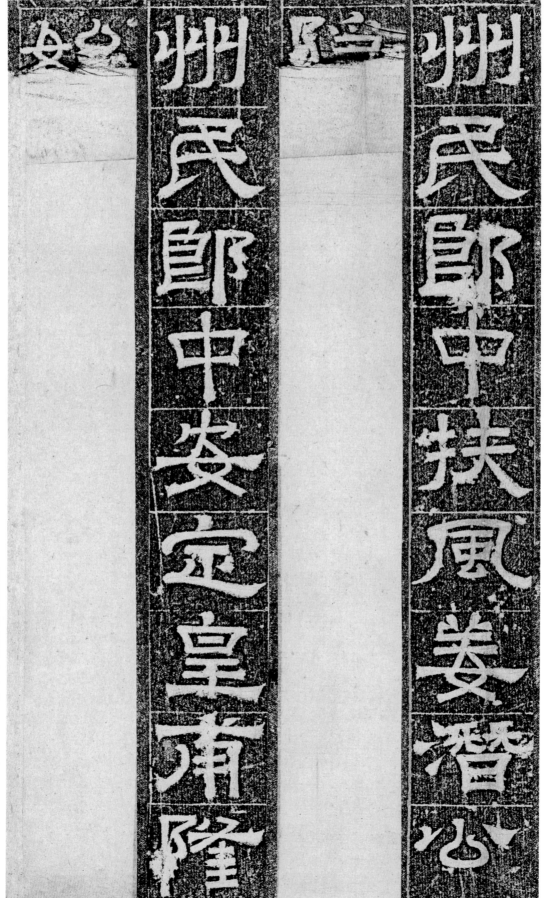

州民郎中扶風姜潛公 ／ 隱…… ／ 州民郎中安定皇甫隆 ／ □…… ／

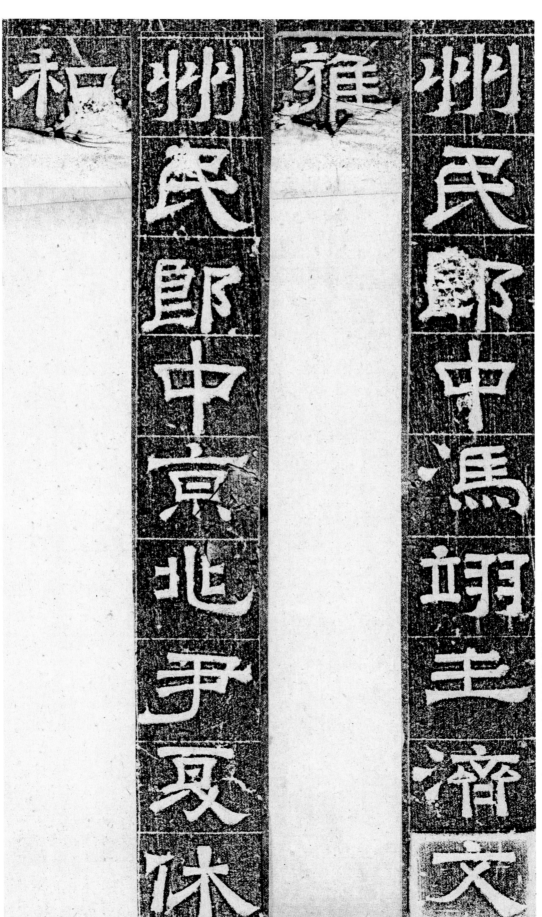

州民郎中馮翊王濟文／雍……／州民郎中京兆尹夏休／和……／

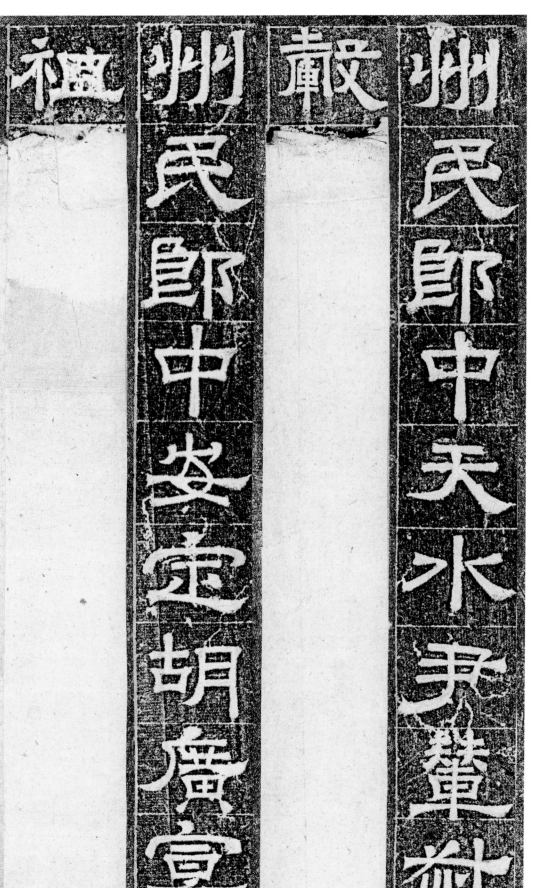

州民郎中天水尹輦叔 / 毃…… / 州民郎中安定胡廣宣 / 祖……／

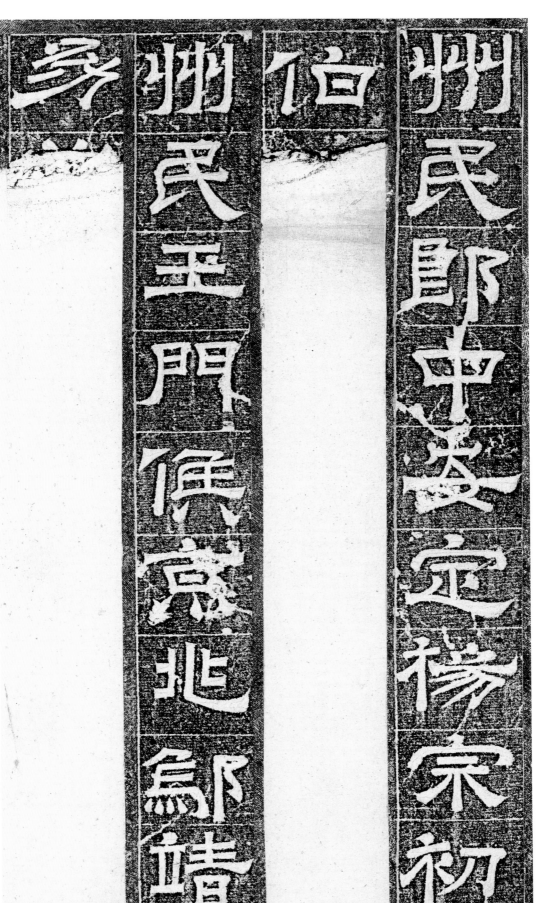

州民郎中安定楊宗初／伯□……／州民玉門侯京兆鄔靖／幼□……／

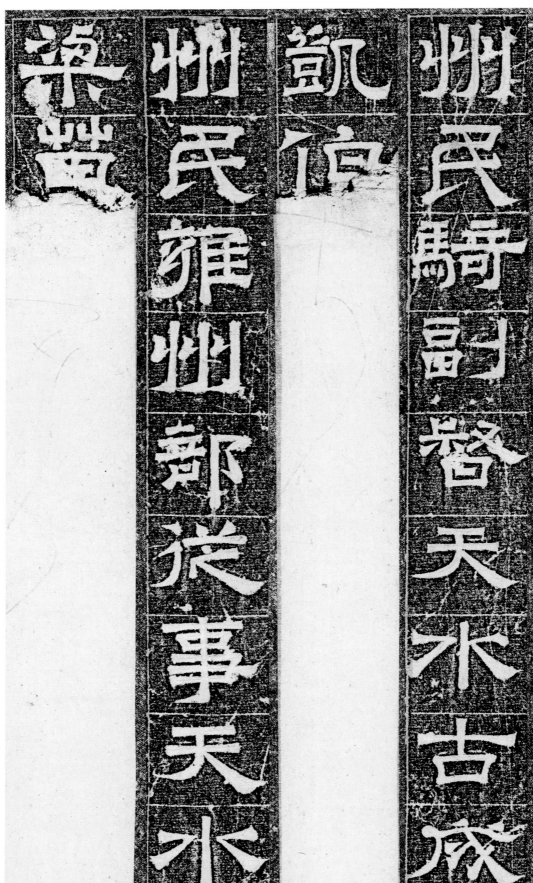

州民騎副督天水古成／凱伯……／州民雍州部從事天水／梁苗……／

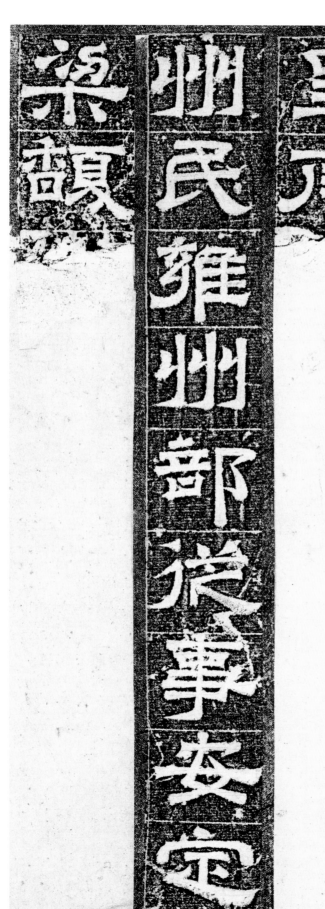

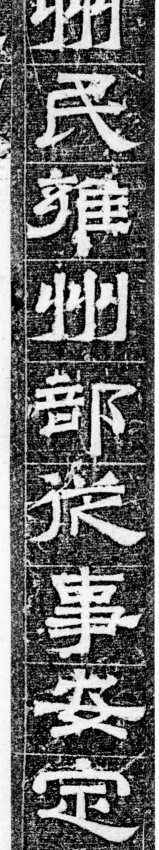

州民雍州部從事安定／皇甫……／州民雍州部從事安定／梁馥……／

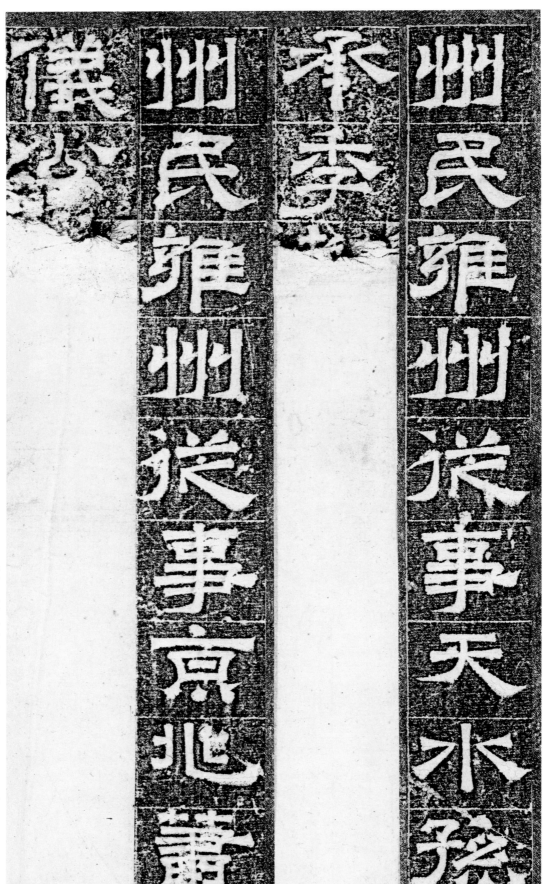

州民雍州從事天水孫／承季□……／州民雍州從事京兆蕭／儀公……／

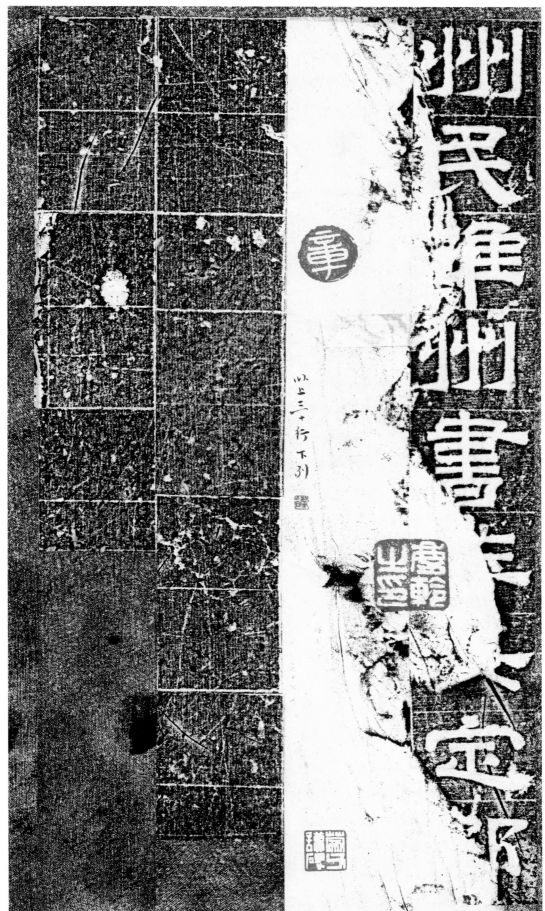

州民雍州書佐安定□／□□……／

碑廿二十行上下斷缺每行存字十至十六字不等出長安南門外十里許農田

土攜劉燕庭說青門書友吳耐軒所訪得其時則道光癸卯秋日也後歸

托活紹陶齋文中言西蜀事并稱賊二字九三見先後為人鑒擤此舊

拓本皆毀第八行諸葛亮上一字茫益完好未損較陶齋藏石記三多一

十七字累囊亦枥於慎猶可計數原石行欵也惜碑陰拓墨稍晚耳舊

為烏程龐青城所藏巳丑六月廿七日得于上海即夕鐙下以闊石圖龕精拓本

對校一過　運彰

第三行羌胡詒之下多妖道公三字

第八行大將軍上多蜀口諸葛亮稱兵上郱公拜十字

第九行口援於下多賊一字

第十一行朱然下多屠蜀賊三字

石兩側雕龍形文雖殘斷猶極精湛余別得王漢輔

家陶齋精拓本有之不多見也陶齋殉國後藏石散出

此碑與漢楊孳殘碑並為秋浦周季木所得拔

其尤矣季木富藏石私淑陳盧齋椎拓之善亦既

似之而憂惜深秘不輕氈墨第見于其所影印

之貞卅堂漢晉石影中余居

己丑十月十四夕記四日前感寒觸發舊疾今夕始伏案作書

試筆寫此殊委頓也　莒亭鐙下

楊孳茶殘碑歸諸城王鄉閣緒祖周自鑸齋非周氏

也此渓記庚寅七月廿三日運彰書

歷代集評

《述徵記》云：『曹真祠堂在北邙山，刊石既精，書亦甚工。』

——唐·虞世南《北堂書鈔》

漢碑至《夏承》，上引篆籀，下通隸楷，書家精能，至斯極矣。魏《曹真》一石乃遙與助其波瀾，雖雄厚少遜，而後來引篆籀美隸楷名家殆未有不自茲出者。

——清·莫友芝《跋曹真碑》

碑八分書，工整嚴毅，有似《梁鵠碑》，僅中一段，文字不能屬次。

——清·汪鋆《十二硯齋金石過眼錄》

分法與《王基碑》同，乃知唐人有所本。

——清·楊守敬《激素飛清閣評碑記》

漢隸至魏晉已非日用之體，於是作隸體者，必誇張其特點，以明其不同於當時之體，而矯揉造作之習生焉。魏晉之隸，故求其方，唐之隸，故求其圓，總歸失於自然也。此類隸體，魏《曹真碑》外，尚有《王基殘碑》，實則《尊號》《受禪》《孔羨》諸石莫不如此。晉則《辟雍碑》，煌煌巨製，視魏隸又下之，觀之如嚼蔗滓，後世未見一人臨學，豈無故哉？

——現代·啓功《啓功論書絕句百首》

圖書在版編目（CIP）數據

曹真殘碑/上海書畫出版社編.—上海：上海書畫出版社，
2022.1
（中國碑帖名品二編）
ISBN 978-7-5479-2782-3

I.①曹… II.①上… III.①隸書－碑帖－中國－三國時
代 IV.①J292.23

中國版本圖書館CIP數據核字（2022）第004978號

中國碑帖名品二編［五］

曹真殘碑

本社 編

責任編輯　馮　磊
審　讀　陳家紅
圖文審定　田松青
責任校對　倪　凡
封面設計　王　崢
整體設計　馮　磊
技術編輯　包賽明

出版發行　上海世紀出版集團　⊕上海書畫出版社
地址　上海市閔行區號景路159弄A座4樓
郵政編碼　201101
網址　www.shshuhua.com
E-mail　shcpph@163.com
印刷　上海雅昌藝術印刷有限公司
經銷　各地新華書店
開本　710×889mm　1/8
印張　7.5
版次　2022年6月第1版
　　　2022年6月第1次印刷
書號　ISBN 978-7-5479-2782-3
定價　60.00元